华夏万卷
让人人写好字

U0146079

中小学生零基础学写毛笔字

86 个常用例字 + 31 课教学视频

学生毛笔楷书入门

卢中南 书
华夏万卷 编

◎ 基本笔画
◎ 笔顺规则

一学段
三年级适用

CNS 湖南美术出版社
PUBLISHING & MEDIA
全国百佳图书出版单位

图书在版编目（CIP）数据

学生毛笔楷书入门. 一学段 / 卢中南书；华夏万卷编. — 长沙：湖南美术出版社，2020.7

ISBN 978-7-5356-9156-9

Ⅰ.①学… Ⅱ.①卢… ②华… Ⅲ.①毛笔字-楷书-法帖 Ⅳ.①J292.33

中国版本图书馆 CIP 数据核字(2020)第 068175 号

Xuesheng Maobi Kaishu Rumen·Yi Xueduan

学生毛笔楷书入门·一学段

出 版 人：黄 啸

书　　者：卢中南

编　　者：华夏万卷

责任编辑：彭 英 邹方斌

责任校对：贺 娜

装帧设计：华夏万卷

出版发行：湖南美术出版社

　　　　　（长沙市东二环一段 622 号）

经　　销：全国新华书店

印　　刷：成都蜀望印务有限公司

　　　　　（成都市郫县唐昌镇大云村三社）

开　　本：880×1230　　1/16

印　　张：9

版　　次：2020 年 7 月第 1 版

印　　次：2020 年 7 月第 1 次印刷

书　　号：ISBN 978-7-5356-9156-9

定　　价：20.00 元

邮购联系：028-85973057　　　邮编：610000

网　　址：http://www.scwj.net

电子邮箱：contact@scwj.net

如有倒装、破损、少页等印装质量问题，请与印刷厂联系斟换。

联系电话：028-85939802

目 录

生字写一写 2

言

笔顺：`亠㇒言言言言

为

笔顺：`丿为为

只

笔顺：丨冂口尸只

东

笔顺：一㇅东东东

瓜

笔顺：一厂瓜瓜瓜

间

笔顺：丨门门问间间

45

评分：😩 😟 🙂 😊 😄

第1课　基本笔画1

教学视频

横

竖

撇

捺

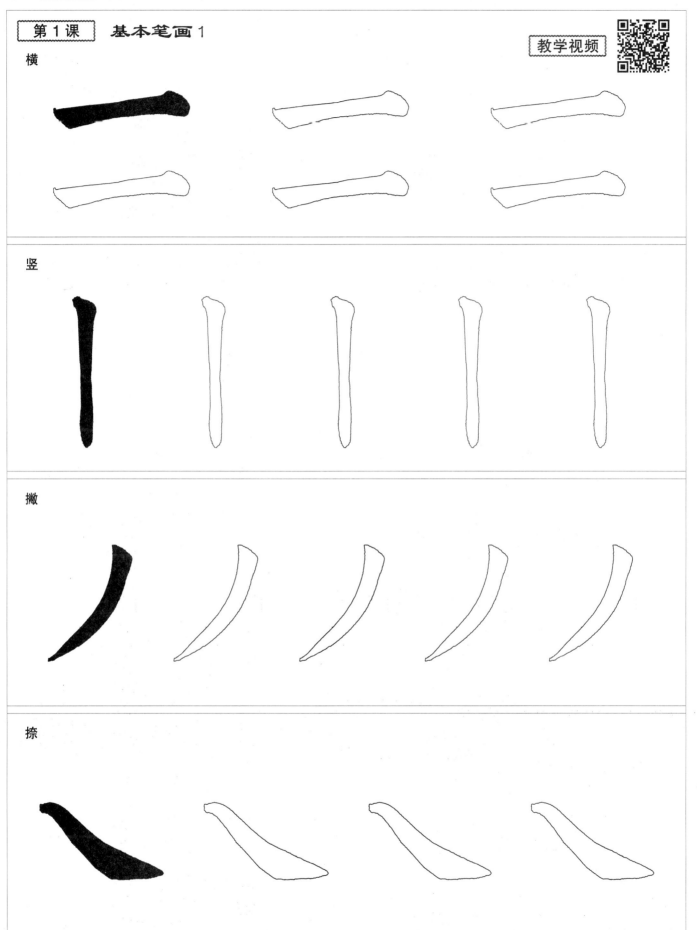

评分：

生字写一写 1

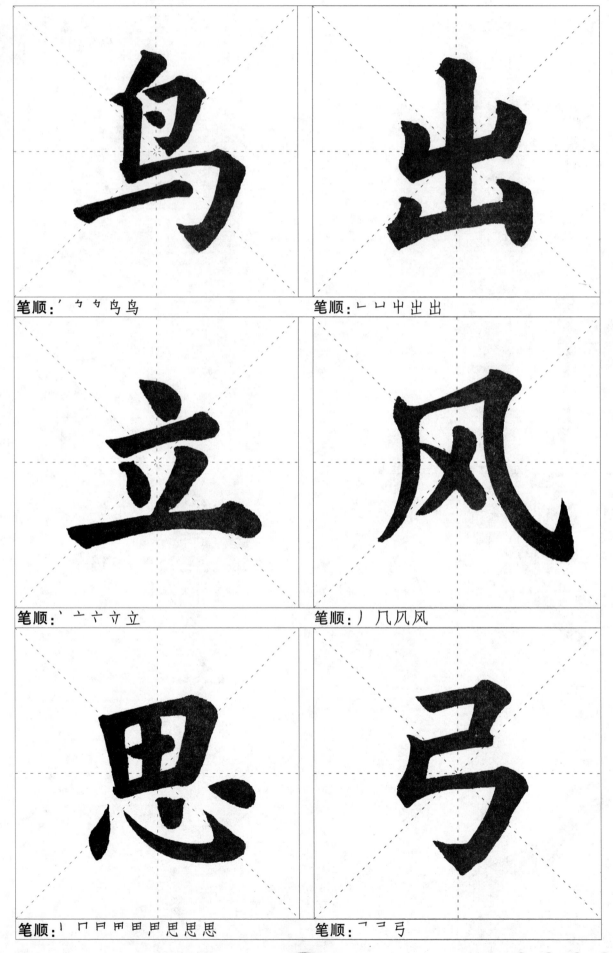

笔顺：'ㄅㄅ乌鸟

笔顺：ㄴㄴ屮出出

笔顺：'ㄧ六立立

笔顺：丿几凡风

笔顺：丨冂冂冃田田思思思

笔顺：ㄱㄱ弓

评分：☹ ☹ ☺ ☺ ☺

第2课　基本笔画2

教学视频

点

折

钩

提

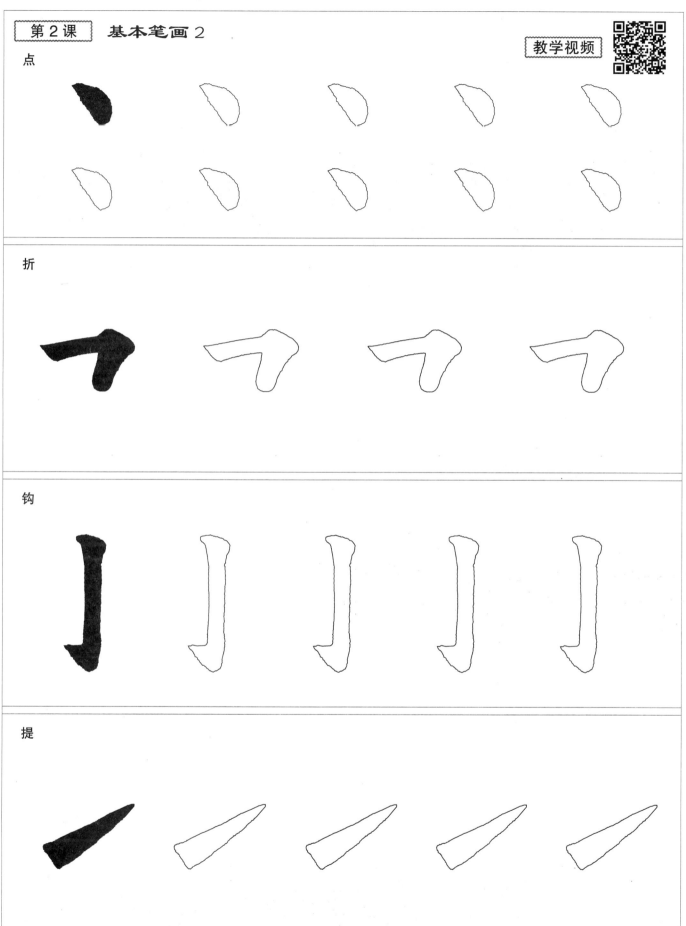

2

评分：😠 😦 🙂 😊 😄

拓展学习：重心平稳

夕

方

笔顺：ノ 夕 夕

笔顺：丶 亠 方 方

夕

方

评分：😫 😞 🙂 😊 😄

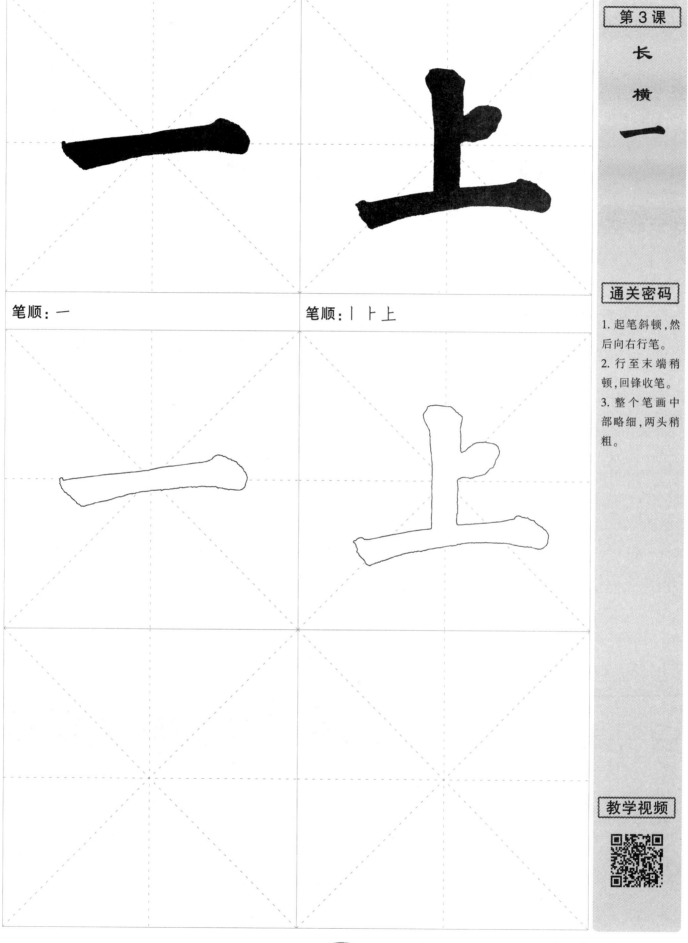

笔顺：一

笔顺：丨 卜 上

第3课

长横

一

通关密码

1. 起笔斜顿，然后向右行笔。
2. 行至末端稍顿，回锋收笔。
3. 整个笔画中部略细，两头稍粗。

教学视频

评分：

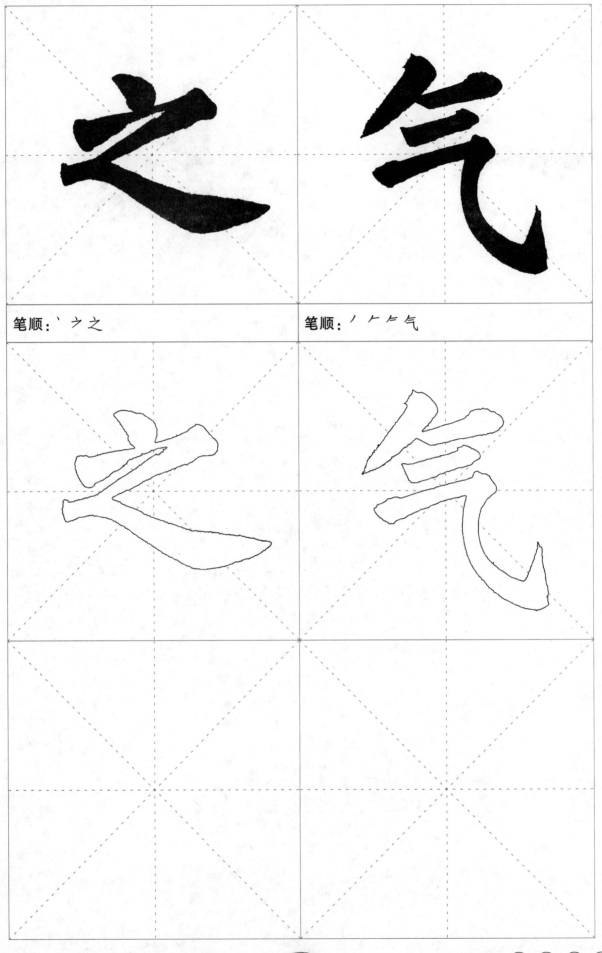

笔顺：丶 亠 之

笔顺：丿 𠂉 𠂉 气

评分：😫 😦 🙂 😄 😁

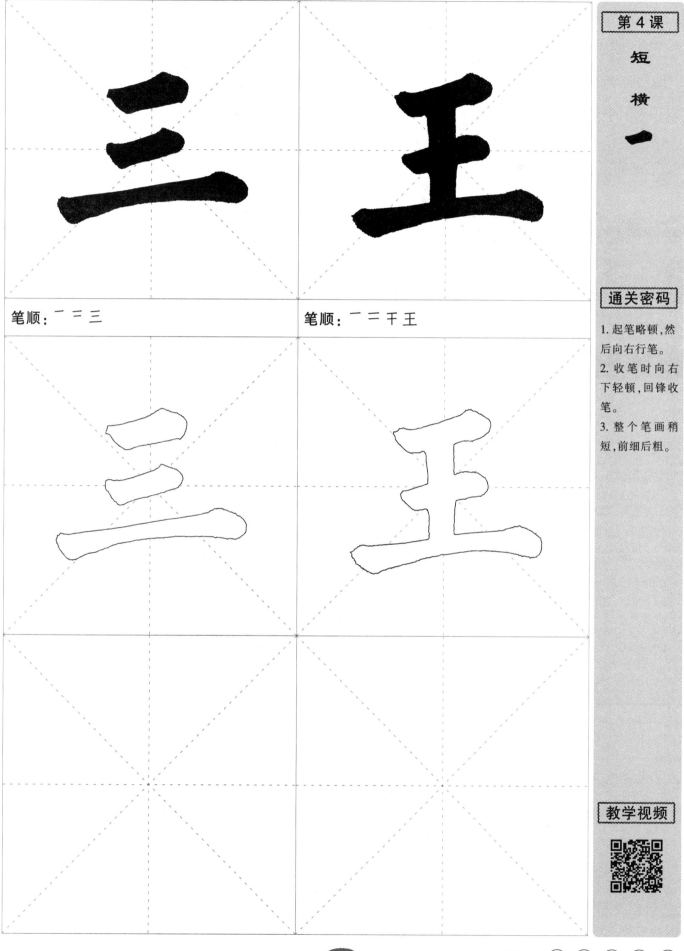

笔顺：一 二 三

笔顺：一 二 干 王

第4课

短横

一

通关密码

1. 起笔略顿,然后向右行笔。

2. 收笔时向右下轻顿,回锋收笔。

3. 整个笔画稍短,前细后粗。

教学视频

评分：☹ ☹ ☺ ☺ ☺

学习实践4：浩然之气

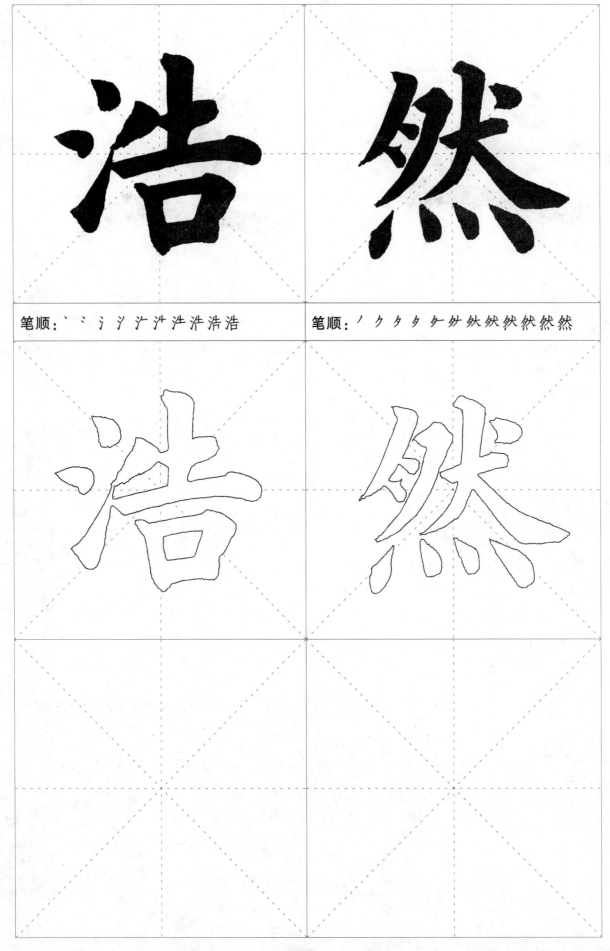

笔顺：丶丶氵氵汀汁洪浩浩

笔顺：丿夕夕夕夕外夕然狱然然然

评分：☹ ☺ ☺ ☺ ☺

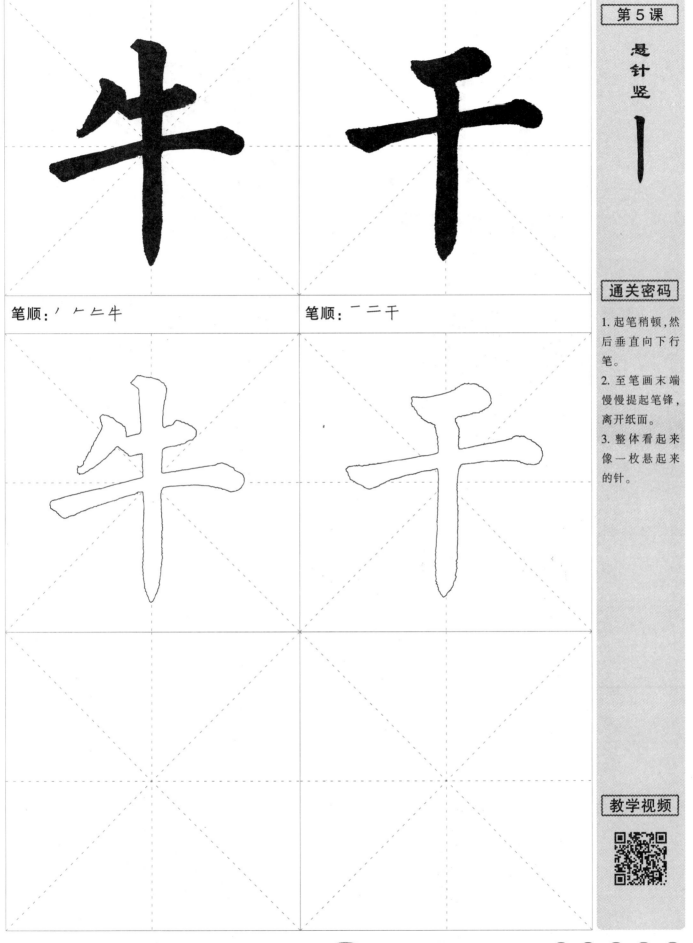

笔顺：丿 � 匸 牛

笔顺：一 二 千

通关密码

1. 起笔稍顿，然后垂直向下行笔。
2. 至笔画末端慢慢提起笔锋，离开纸面。
3. 整体看起来像一枚悬起来的针。

教学视频

评分：😣 😖 🙂 😊 😄

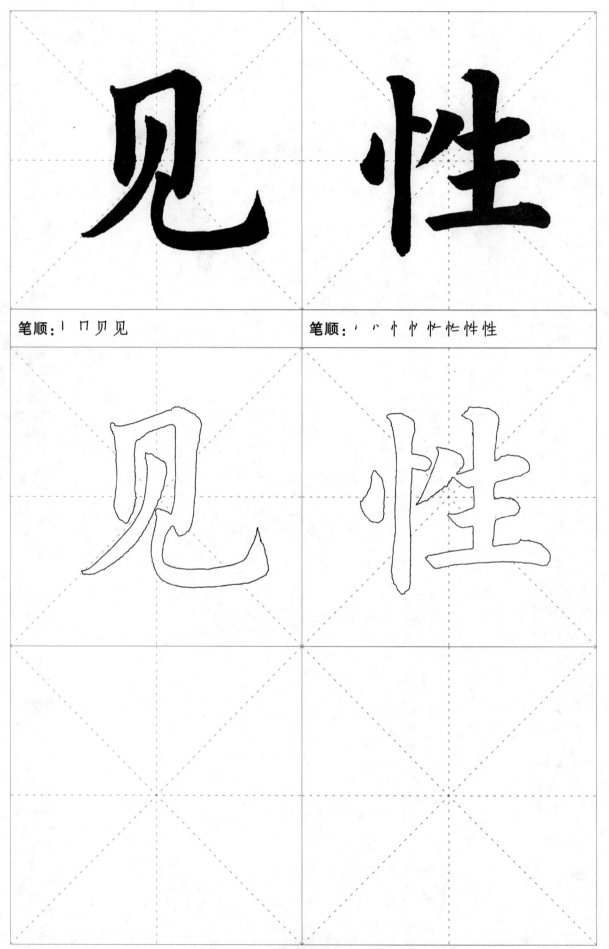

笔顺：丨冂贝见

笔顺：丶丷忄忄忄忄性性

评分：😫 😞 🙂 😀 😄

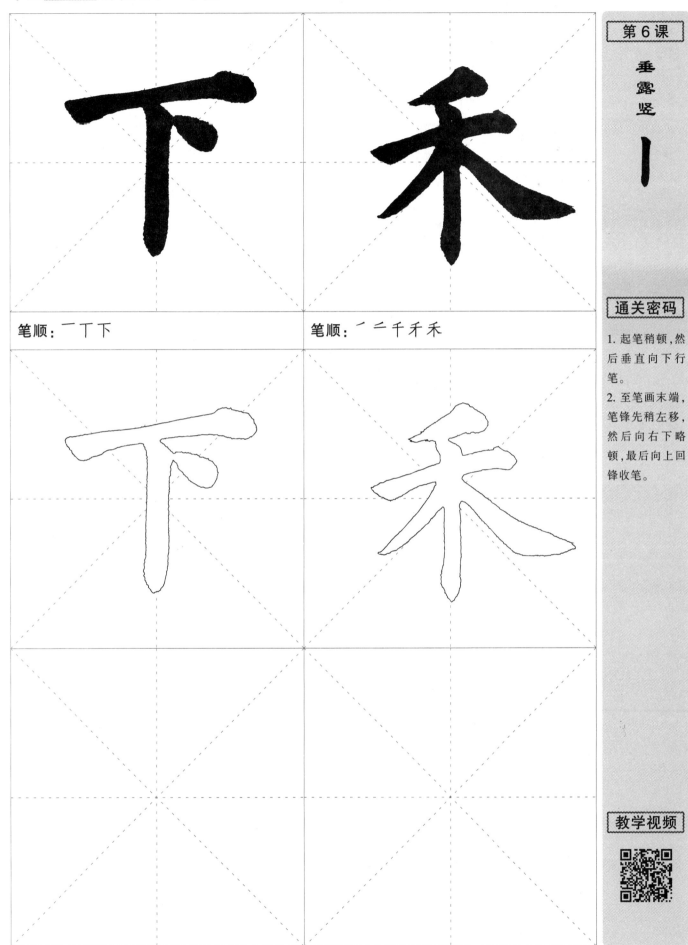

笔顺：一丁下

笔顺：一二千禾禾

垂露竖

丨

通关密码

1. 起笔稍顿,然后垂直向下行笔。

2. 至笔画末端,笔锋先稍左移,然后向右下略顿,最后向上回锋收笔。

教学视频

评分：

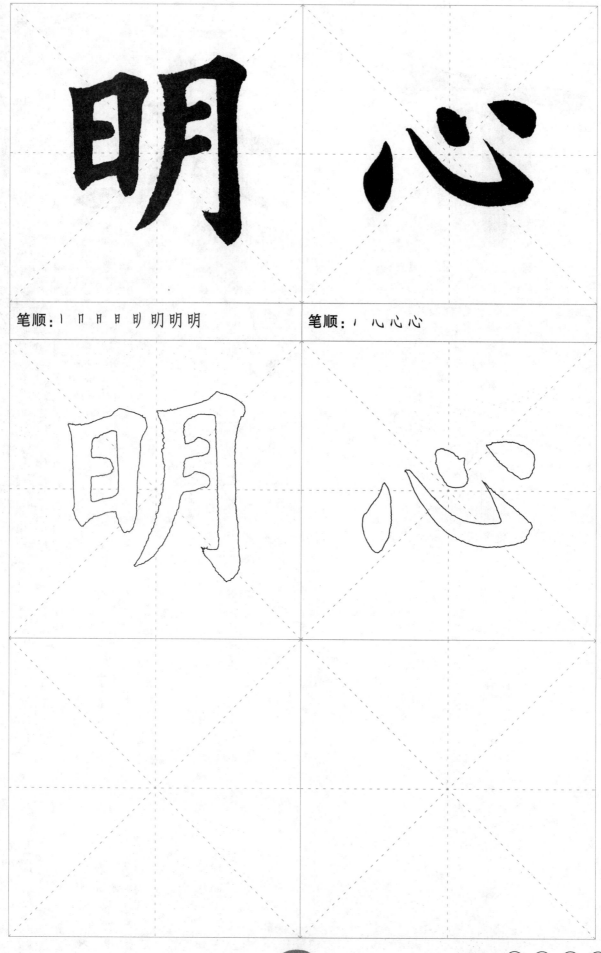

学习实践3：明心见性

笔顺：丨 冂 冂 日 日 明 明 明

笔顺：丿 心 心 心

评分：☹ ☹ ☺ ☺ ☺

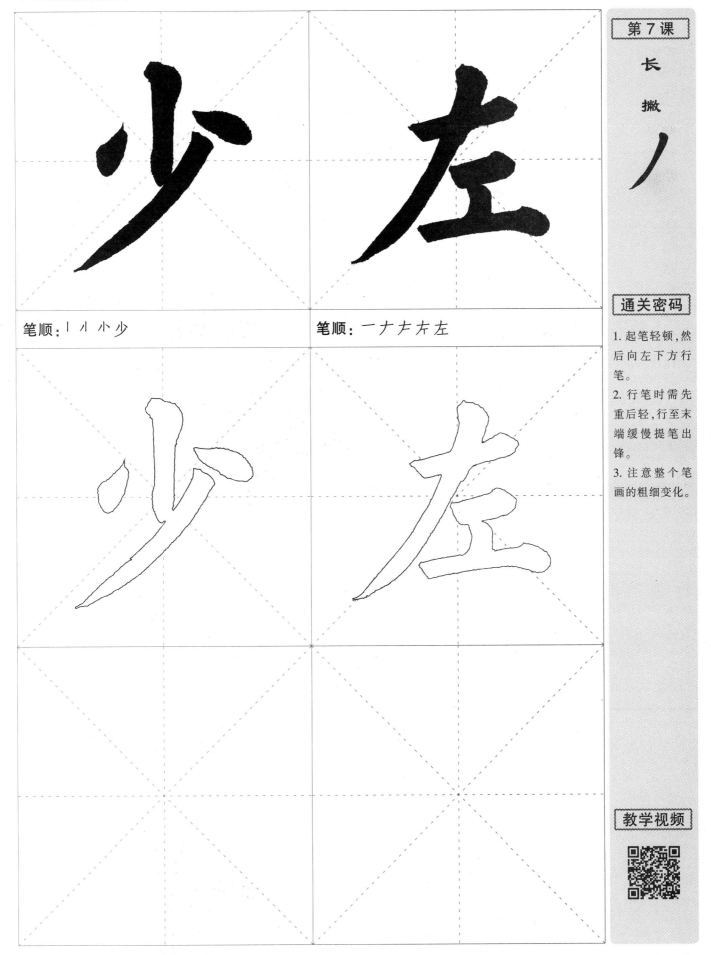

笔顺：丨 丿 小 少

笔顺：一 ナ ナ 左 左

第7课

长
撇

丿

通关密码

1. 起笔轻顿,然后向左下方行笔。

2. 行笔时需先重后轻,行至末端缓慢提笔出锋。

3. 注意整个笔画的粗细变化。

教学视频

评分：

举一反三：竖折折钩、横撇弯钩

竖折折钩

横撇弯钩

笔顺：𠃌 马 马

笔顺：𠃌 ㇇ 㐄 邦 那 那

竖折折钩

横撇弯钩

评分：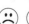 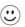 ☺ ☺ ☺

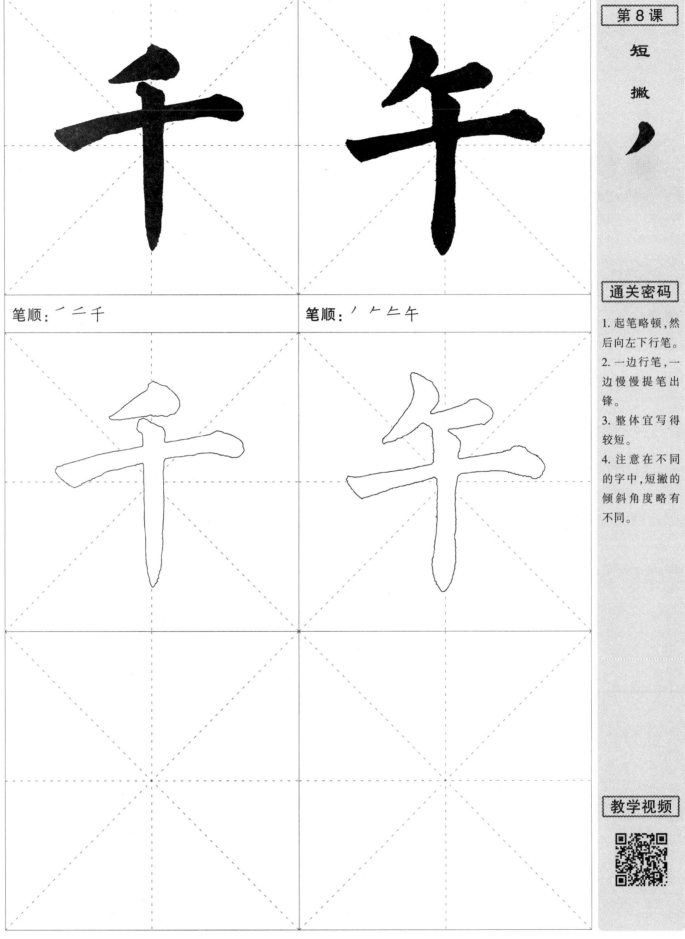

第8课

短撇

丿

笔顺：一二千

笔顺：丿一二午

通关密码

1. 起笔略顿,然后向左下行笔。

2. 一边行笔,一边慢慢提笔出锋。

3. 整体宜写得较短。

4. 注意在不同的字中,短撇的倾斜角度略有不同。

教学视频

评分：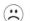

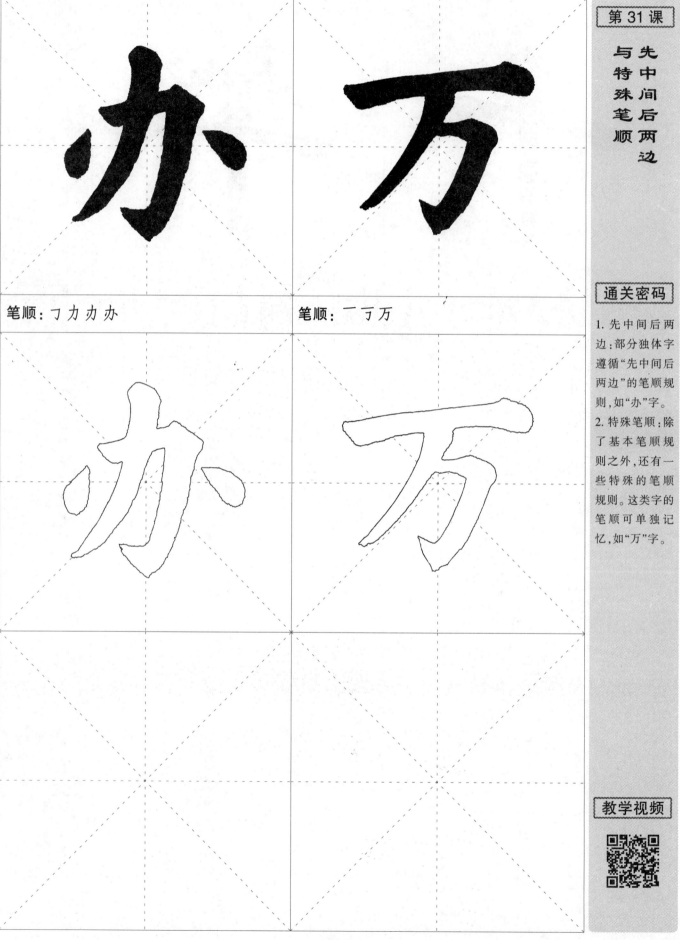

笔顺：フカカ办

笔顺：一丁万

通关密码

1. 先中间后两边：部分独体字遵循"先中间后两边"的笔顺规则，如"办"字。

2. 特殊笔顺：除了基本笔顺规则之外，还有一些特殊的笔顺规则。这类字的笔顺可单独记忆，如"万"字。

教学视频

评分：

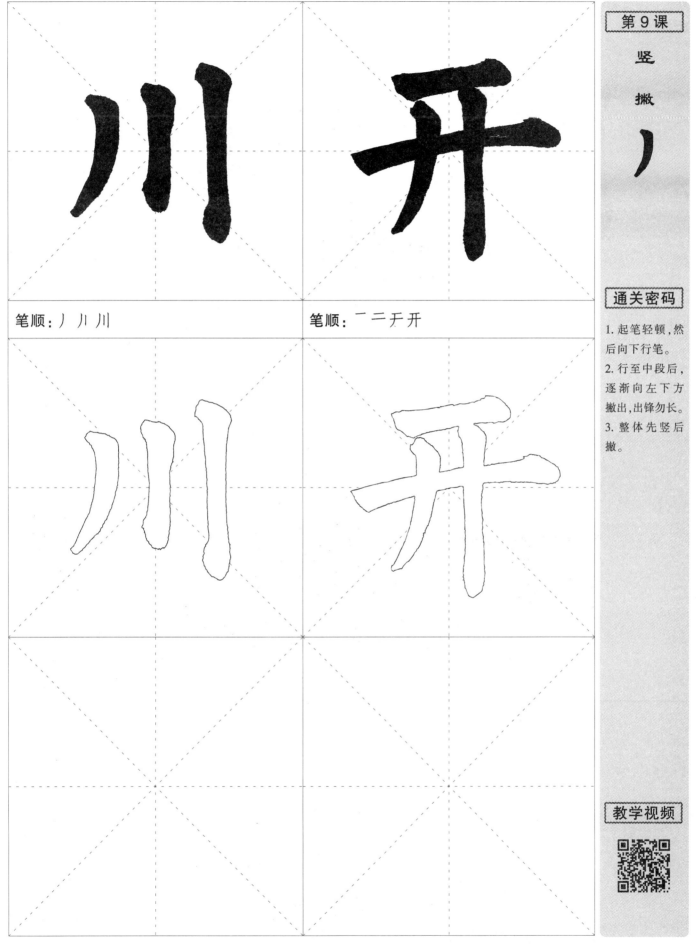

第 9 课

竖撇 丿

笔顺：丿 刂 川

笔顺：一 二 于 开

通关密码

1. 起笔轻顿,然后向下行笔。

2. 行至中段后,逐渐向左下方撇出,出锋勿长。

3. 整体先竖后撇。

教学视频

9

评分： ☺ 😄

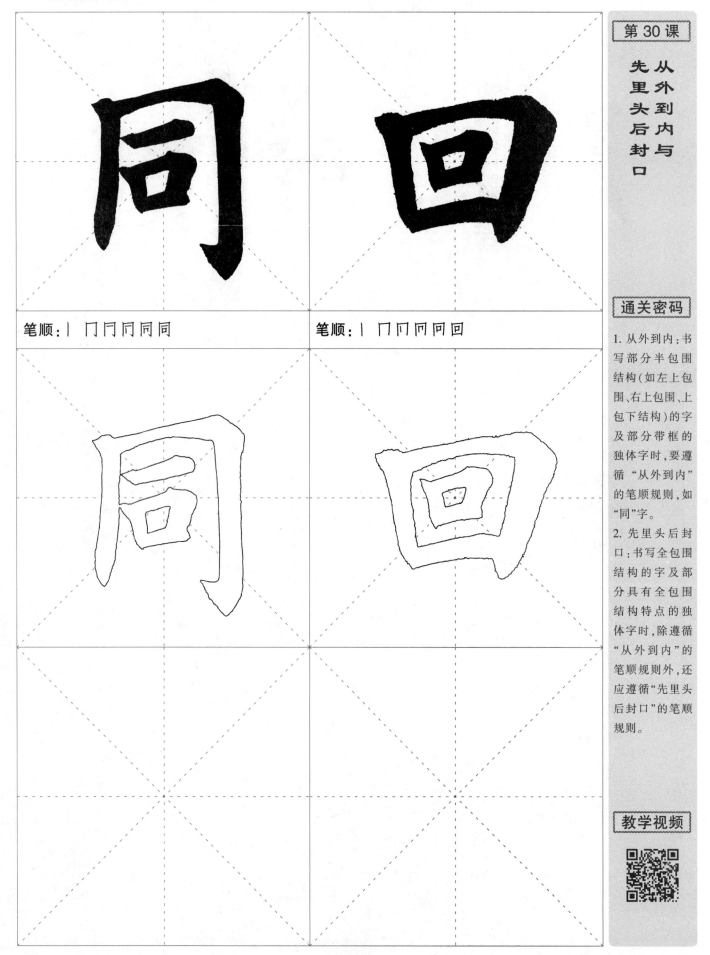

笔顺：丨冂冂冋同同

笔顺：丨冂冂冋冋回

先里头后封口　从外到内与

通关密码

1. 从外到内：书写部分半包围结构（如左上包围、右上包围、上包下结构）的字及部分带框的独体字时，要遵循"从外到内"的笔顺规则，如"同"字。

2. 先里头后封口：书写全包围结构的字及部分具有全包围结构特点的独体字时，除遵循"从外到内"的笔顺规则外，还应遵循"先里头后封口"的笔顺规则。

教学视频

评分：

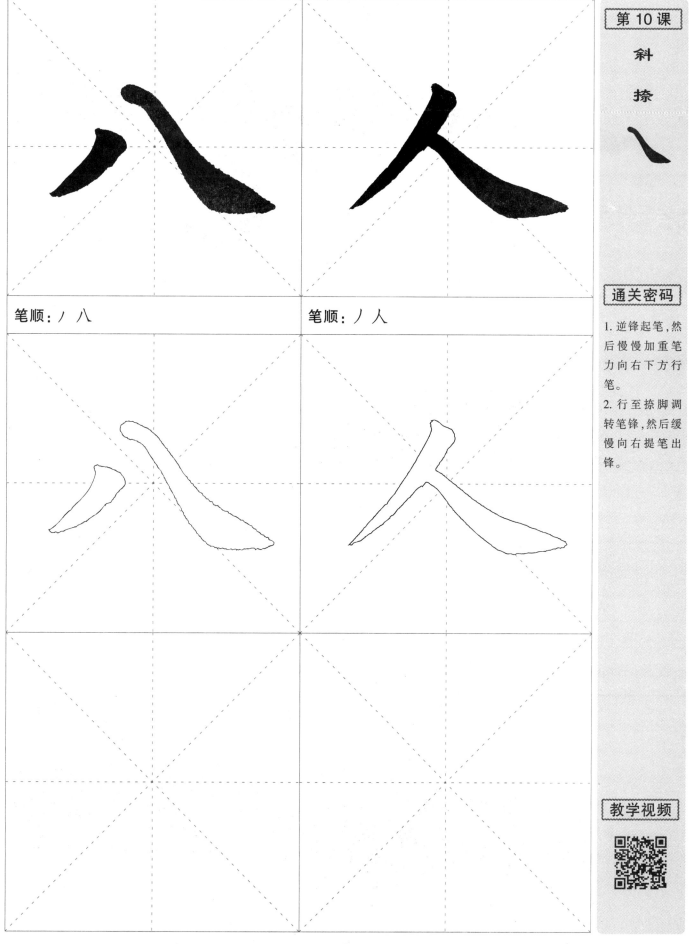

笔顺：ノ 八

笔顺：ノ 人

第 10 课

斜捺

㇏

通关密码

1. 逆锋起笔,然后慢慢加重笔力向右下方行笔。

2. 行至捺脚调转笔锋,然后缓慢向右提笔出锋。

教学视频

评分：☹ ☹ ☺ ☺ ☺

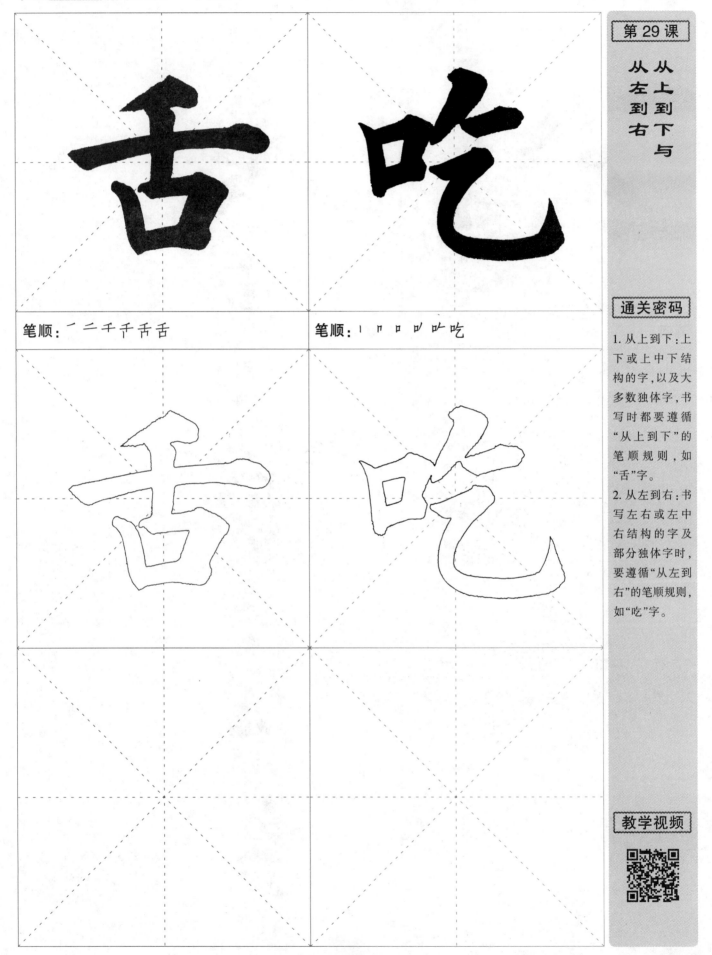

笔顺：一二千千舌舌

笔顺：丨口口口吃吃

通关密码

1. 从上到下：上下或上中下结构的字，以及大多数独体字，书写时都要遵循"从上到下"的笔顺规则，如"舌"字。

2. 从左到右：书写左右或左中右结构的字及部分独体字时，要遵循"从左到右"的笔顺规则，如"吃"字。

教学视频

评分：

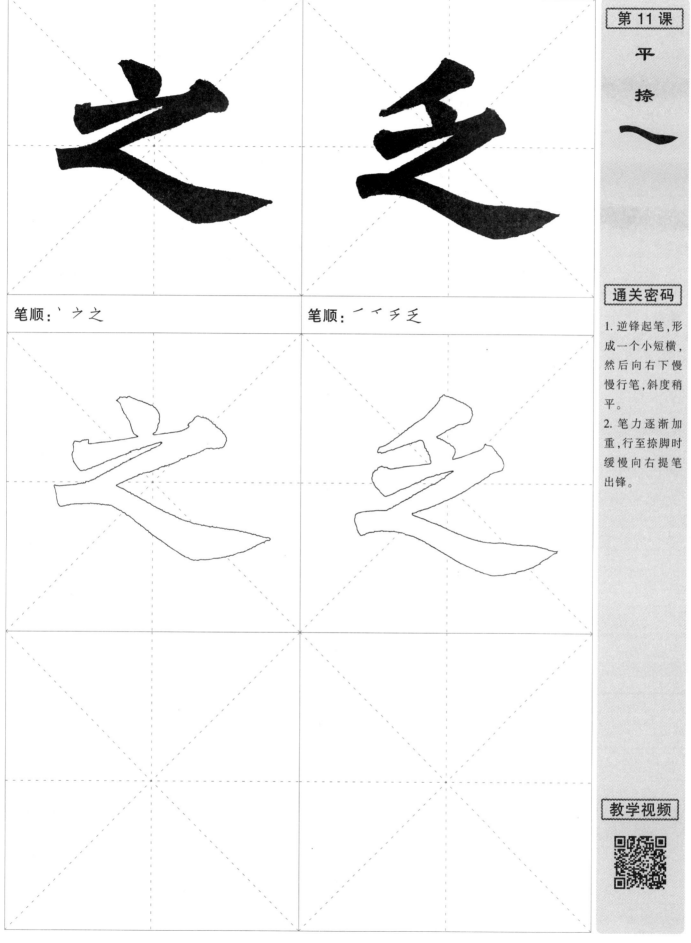

笔顺：丶丿之

笔顺：一丿乑乏

通关密码

1. 逆锋起笔,形成一个小短横,然后向右下慢慢行笔,斜度稍平。

2. 笔力逐渐加重,行至捺脚时缓慢向右提笔出锋。

教学视频

评分：😠 🙁 🙂 😊 😁

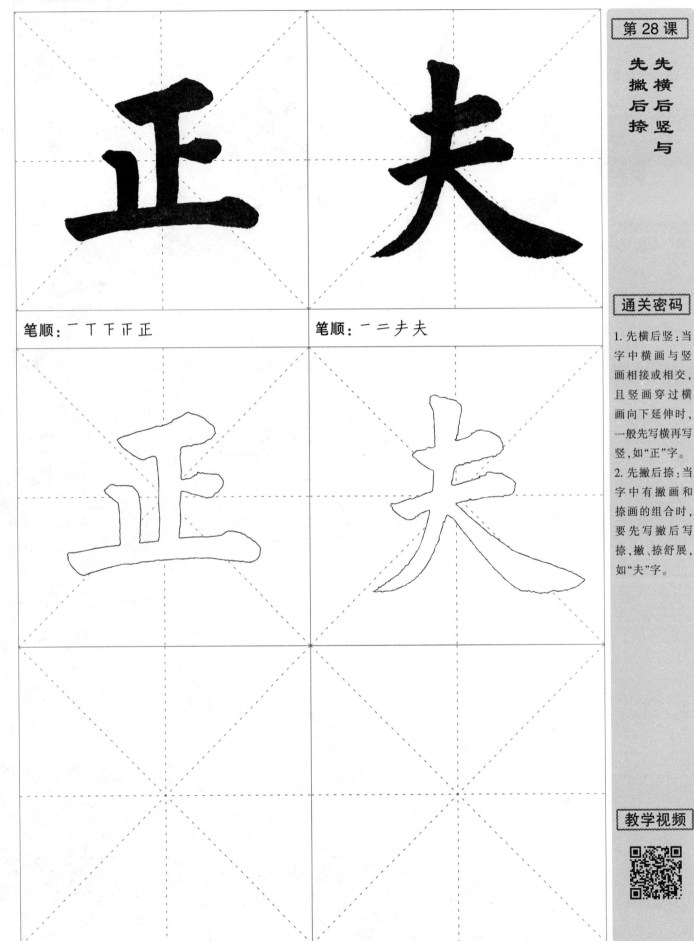

笔顺：一 丁 下 正 正

笔顺：一 二 夫 夫

第28课

先撇后捺　先横后竖与

通关密码

1. 先横后竖：当字中横画与竖画相接或相交，且竖画穿过横画向下延伸时，一般先写横再写竖，如"正"字。

2. 先撇后捺：当字中有撇画和捺画的组合时，要先写撇后写捺，撇、捺舒展，如"夫"字。

教学视频

评分：

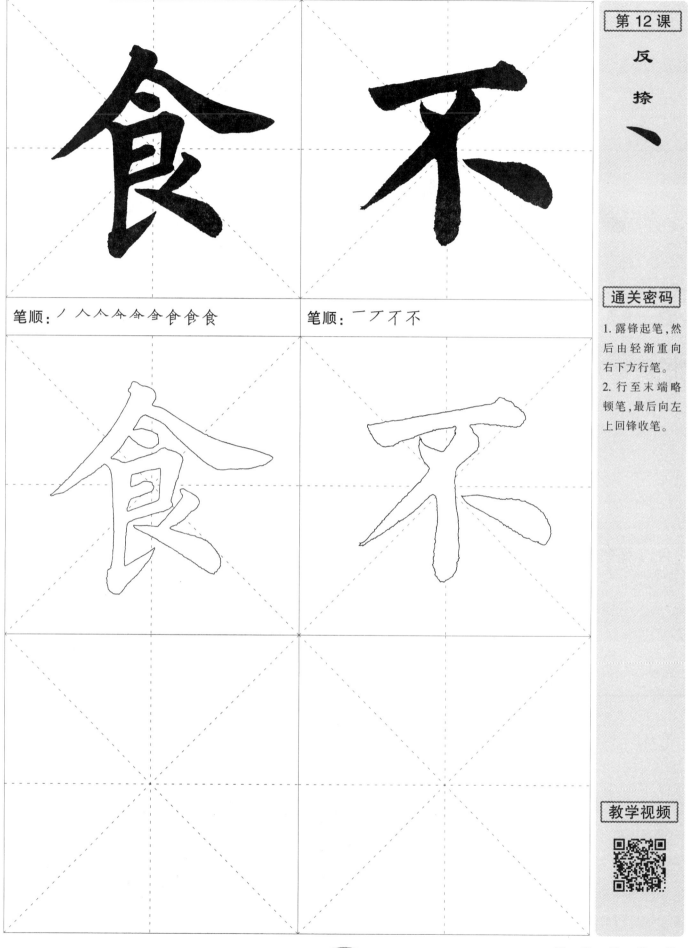

笔顺：丿 人 人 仐 仐 仓 仓 食 食

笔顺：一 丁 オ 不

第 12 课

反
捺

丶

通关密码

1. 露锋起笔,然后由轻渐重向右下方行笔。
2. 行至末端略顿笔,最后向左上回锋收笔。

教学视频

评分：

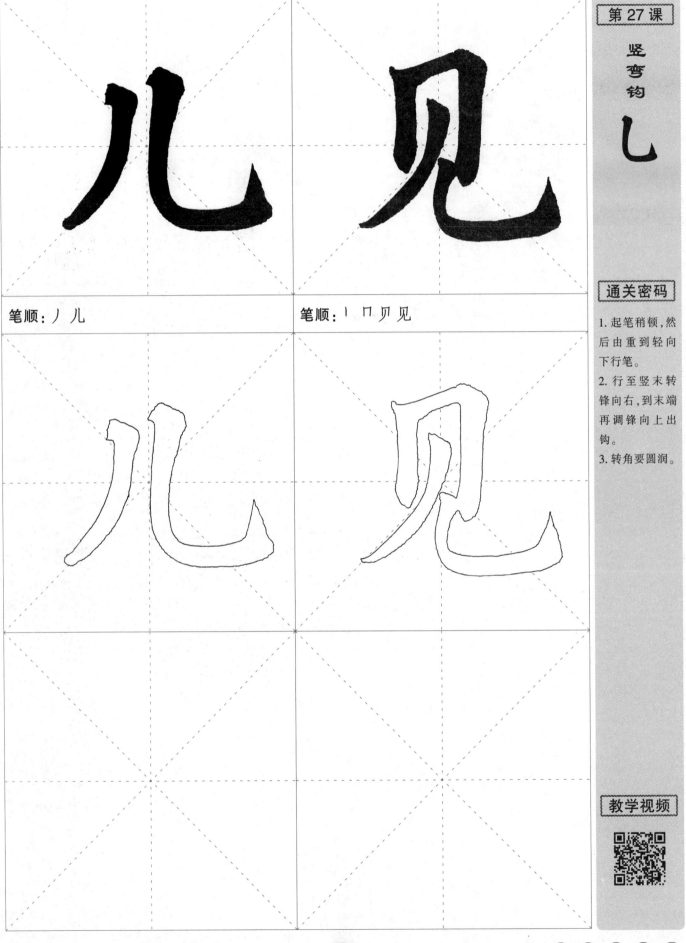

笔顺：丿儿

笔顺：丨冂贝见

第27课

竖弯钩

乚

通关密码

1. 起笔稍顿，然后由重到轻向下行笔。
2. 行至竖末转锋向右，到末端再调锋向上出钩。
3. 转角要圆润。

教学视频

评分：

第13课

右点 丶

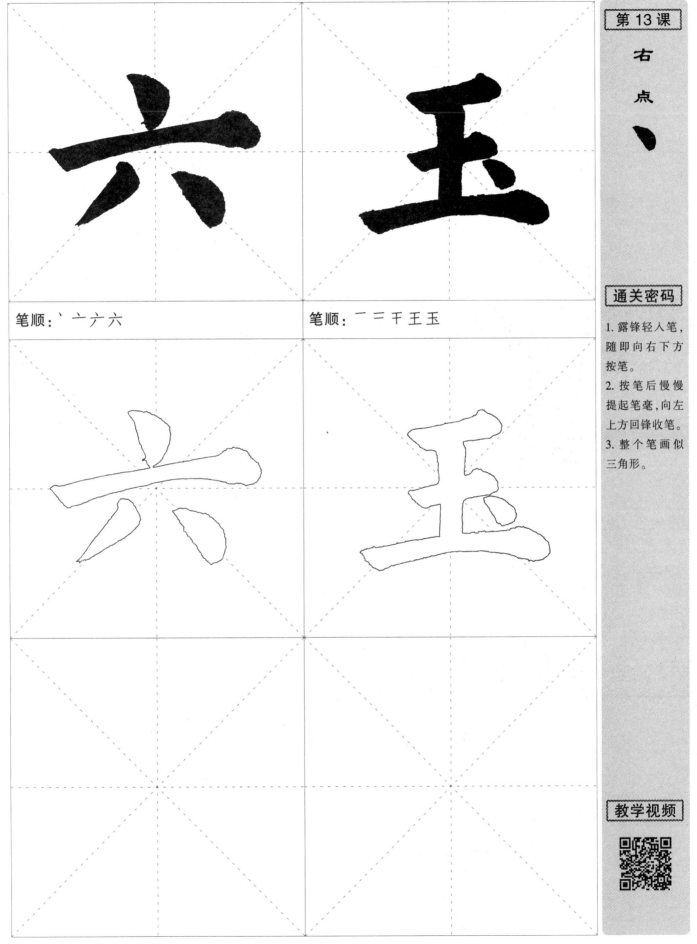

笔顺：丶 一 宀 六 六

笔顺：一 二 干 王 玉

通关密码

1. 露锋轻入笔，随即向右下方按笔。
2. 按笔后慢慢提起笔毫，向左上方回锋收笔。
3. 整个笔画似三角形。

教学视频

13

评分：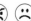

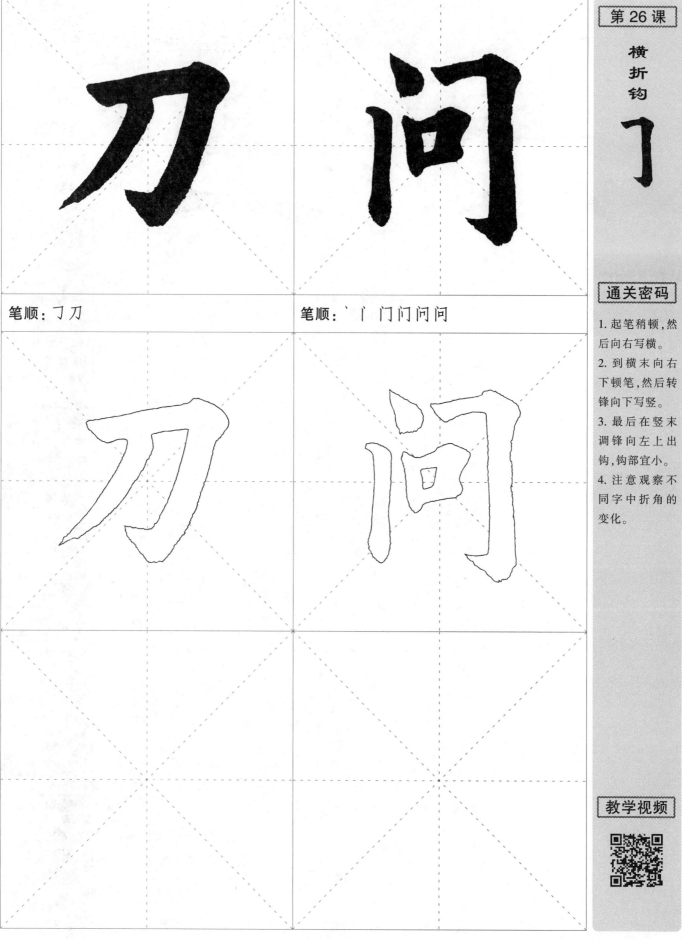

笔顺：丁刀

笔顺：丶丁门门问问

第 26 课

横折钩

门

通关密码

1. 起笔稍顿,然后向右写横。

2. 到横末向右下顿笔,然后转锋向下写竖。

3. 最后在竖末调锋向左上出钩,钩部宜小。

4. 注意观察不同字中折角的变化。

教学视频

评分：

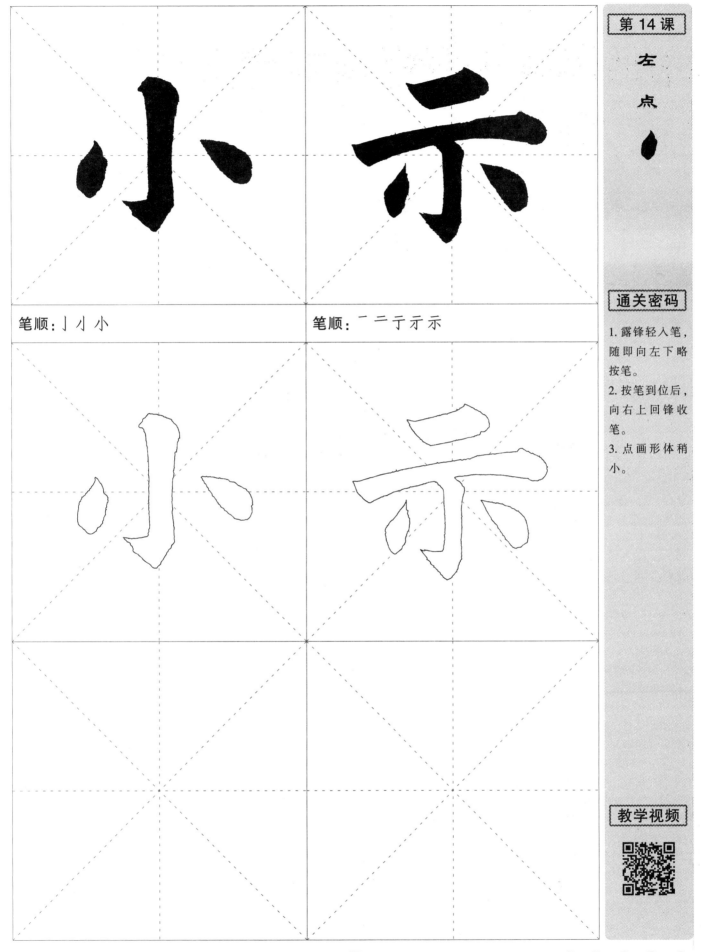

笔顺：亅小小

笔顺：一二丁亓示

通关密码

1. 露锋轻入笔，随即向左下略按笔。
2. 按笔到位后，向右上回锋收笔。
3. 点画形体稍小。

教学视频

评分：

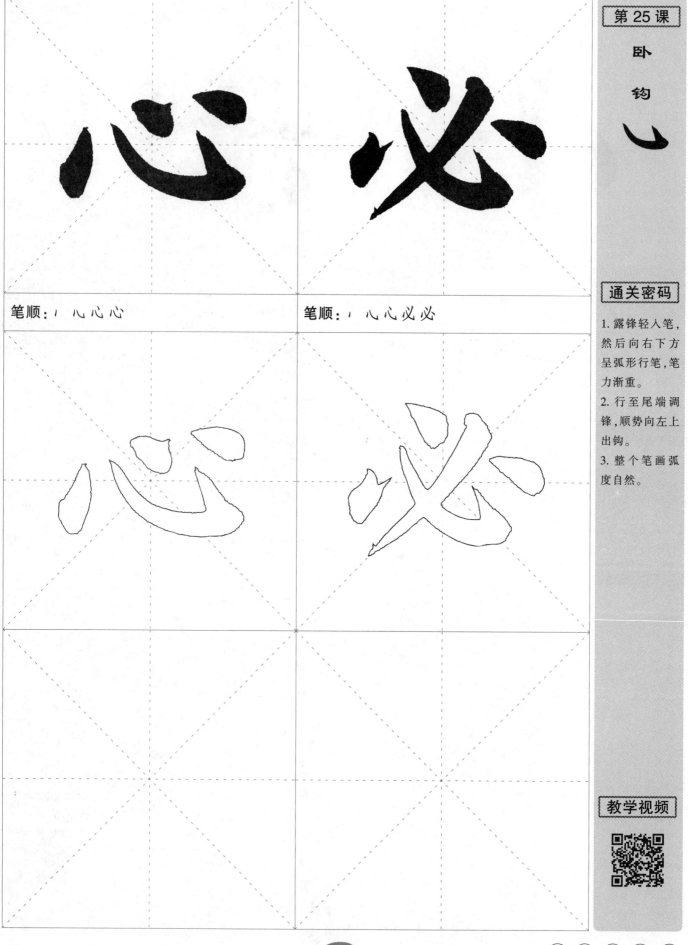

笔顺：丿心心心

笔顺：丿心心必必

第25课

卧钩

通关密码

1. 露锋轻入笔，然后向右下方呈弧形行笔，笔力渐重。

2. 行至尾端调锋，顺势向左上出钩。

3. 整个笔画弧度自然。

教学视频

评分：

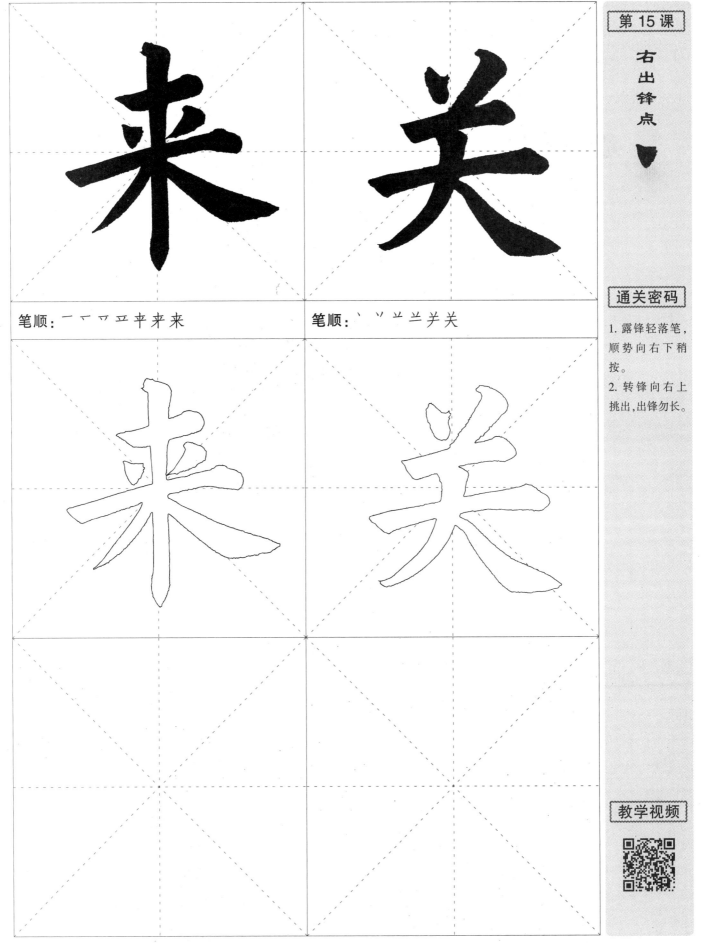

笔顺：一 一 �548 乎 乎 来 来

笔顺：丶 丷 ㄓ 兰 关 关

通关密码

1. 露锋轻落笔，顺势向右下稍按。

2. 转锋向右上挑出，出锋勿长。

教学视频

评分：

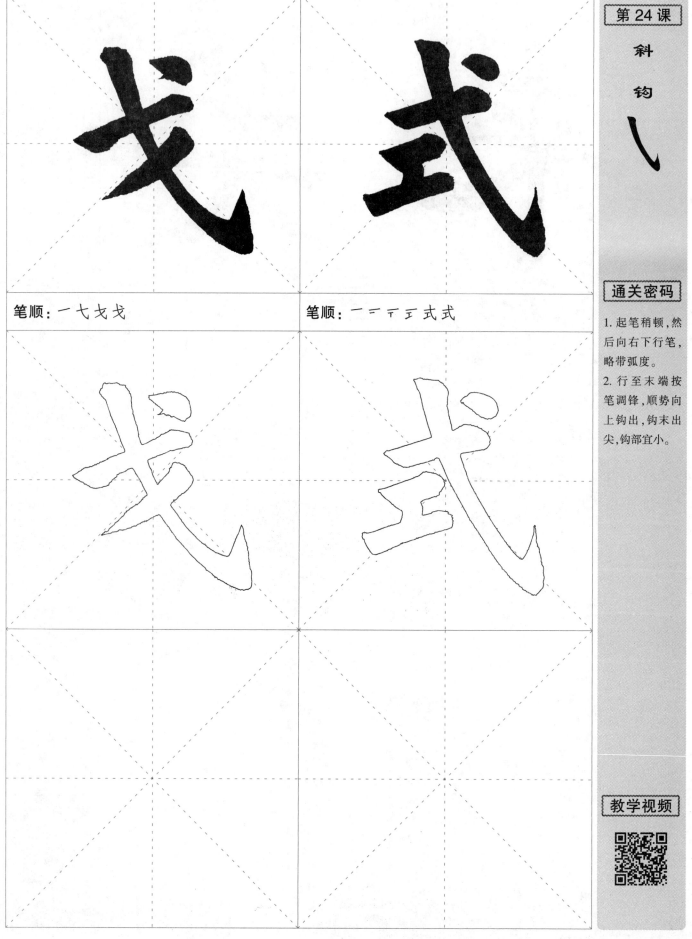

笔顺：一 弋 弋 戈

笔顺：一 二 干 王 式 式

第 24 课

斜钩 乀

通关密码

1. 起笔稍顿, 然后向右下行笔, 略带弧度。

2. 行至末端按笔调锋, 顺势向上钩出, 钩末出尖, 钩部宜小。

教学视频

评分：

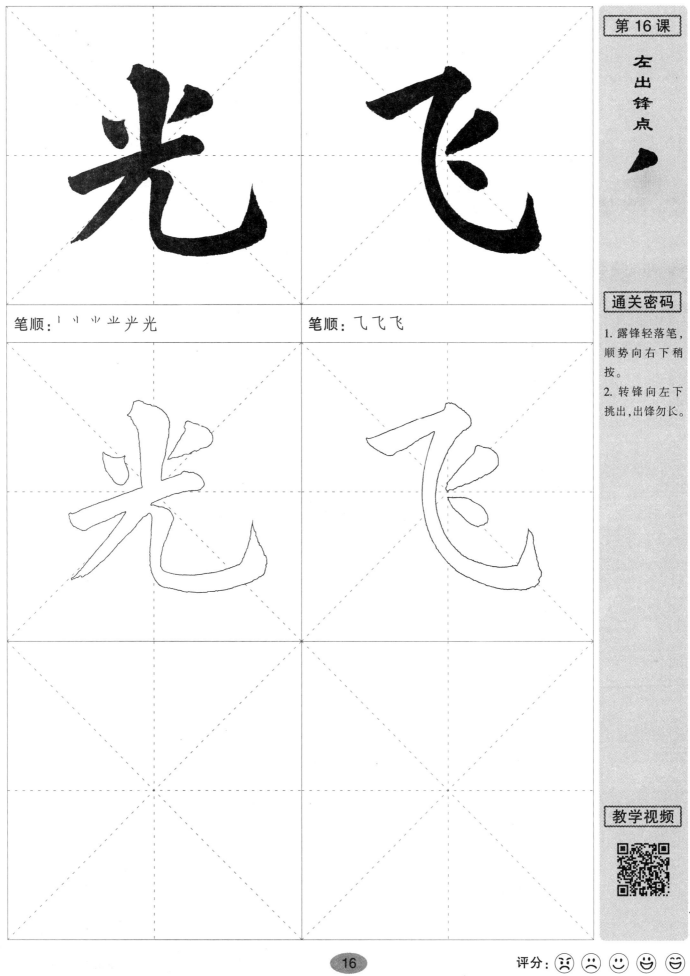

笔顺：丨丶丷业光光

笔顺：乁飞飞

第16课

左出锋点

通关密码

1. 露锋轻落笔，顺势向右下稍按。

2. 转锋向左下挑出，出锋勿长。

教学视频

评分：☹ ☹ ☺ ☺ ☺

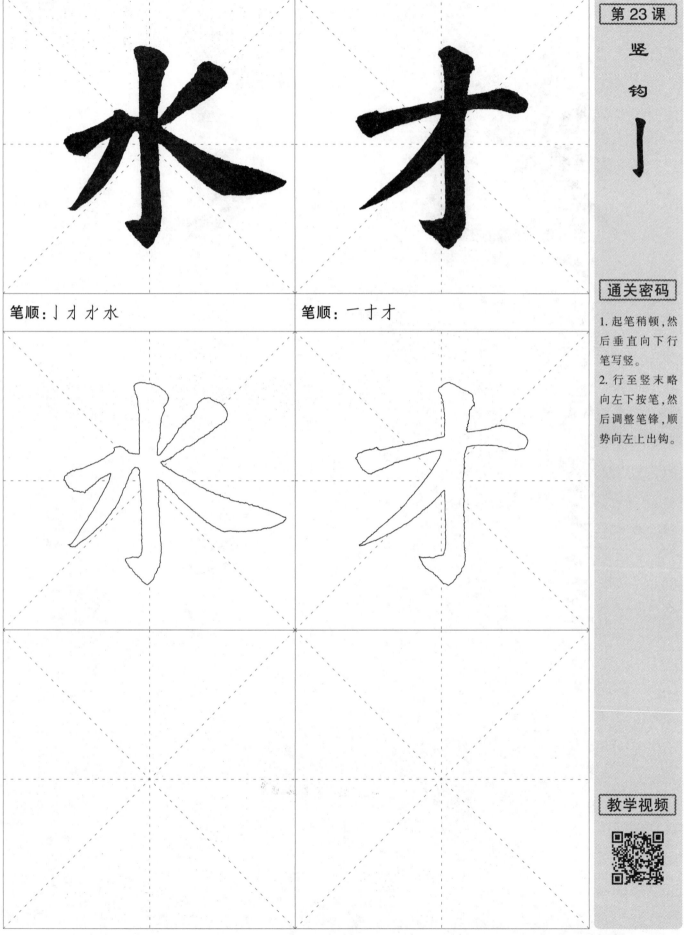

笔顺：亅 丬 才 水

笔顺：一 十 才

通关密码

1. 起笔稍顿，然后垂直向下行笔写竖。

2. 行至竖末略向左下按笔，然后调整笔锋，顺势向左上出钩。

教学视频

评分：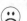

举一反三：横撇、撇点

横撇

又

笔顺：フ又

撇点

女

笔顺：く女女

又

女

横撇

撇点

评分：☹ ☹ ☺ ☺ ☺

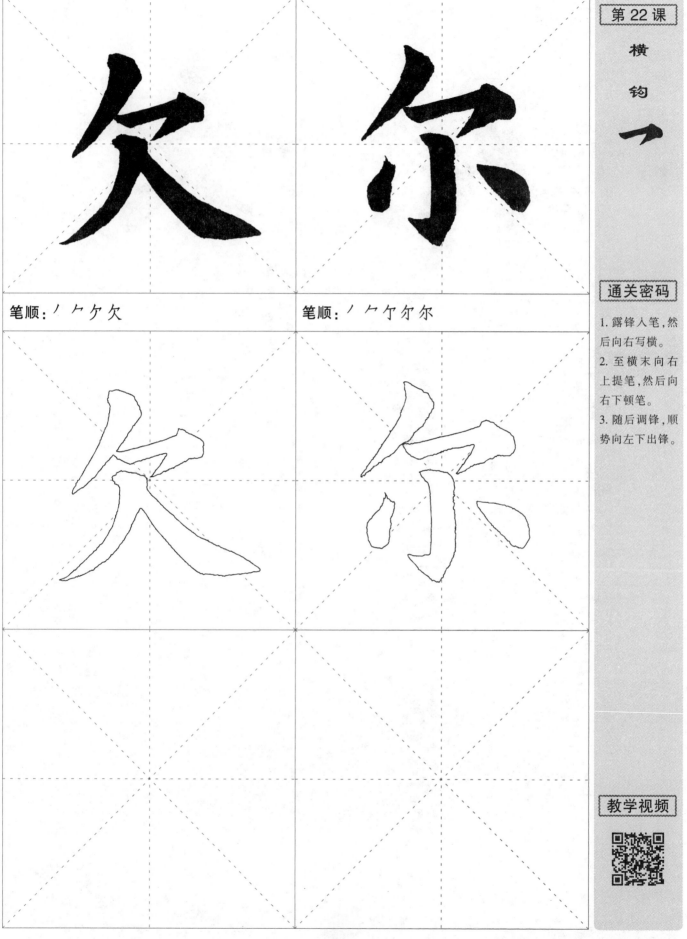

笔顺：ノ ケ ゲ 欠

笔顺：ノ ケ ゲ 尓 尔

横钩 一

通关密码

1. 露锋入笔，然后向右写横。

2. 至横末向右上提笔，然后向右下顿笔。

3. 随后调锋，顺势向左下出锋。

教学视频

28

评分：😠 ☹ 🙂 😄 😆

千　山

笔顺：ノ 二 千　　　　　笔顺：丨 山 山

千　山

18

评分：😠 😦 🙂 😄 😁

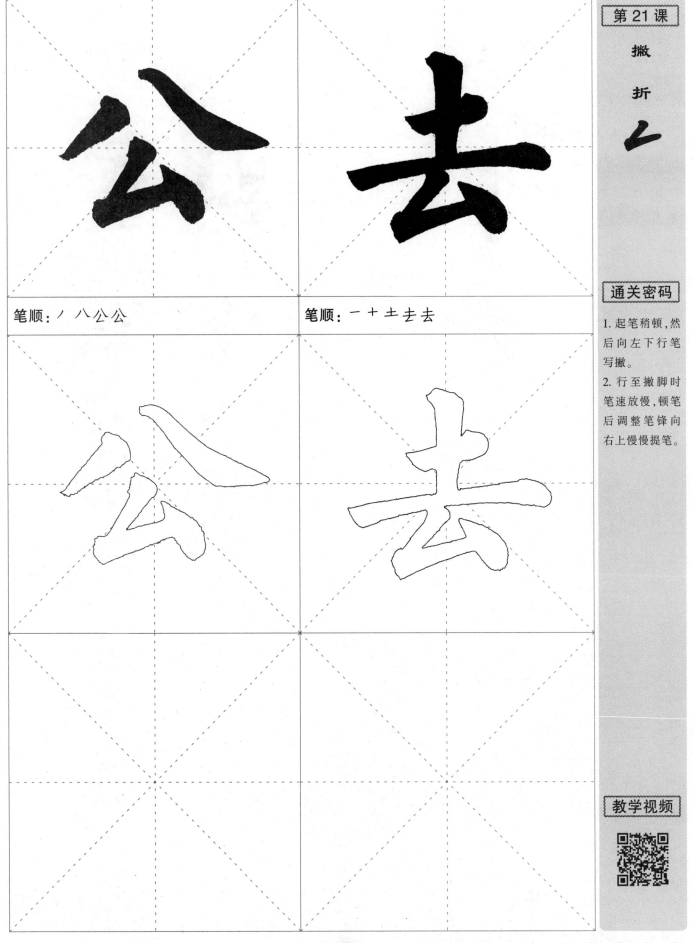

笔顺：ノ 八 公 公

笔顺：一 十 土 去 去

撇 折 ㇄

通关密码

1. 起笔稍顿,然后向左下行笔写撇。

2. 行至撇脚时笔速放慢,顿笔后调整笔锋向右上慢慢提笔。

教学视频

27

评分：😣 😟 😊 😄 😁

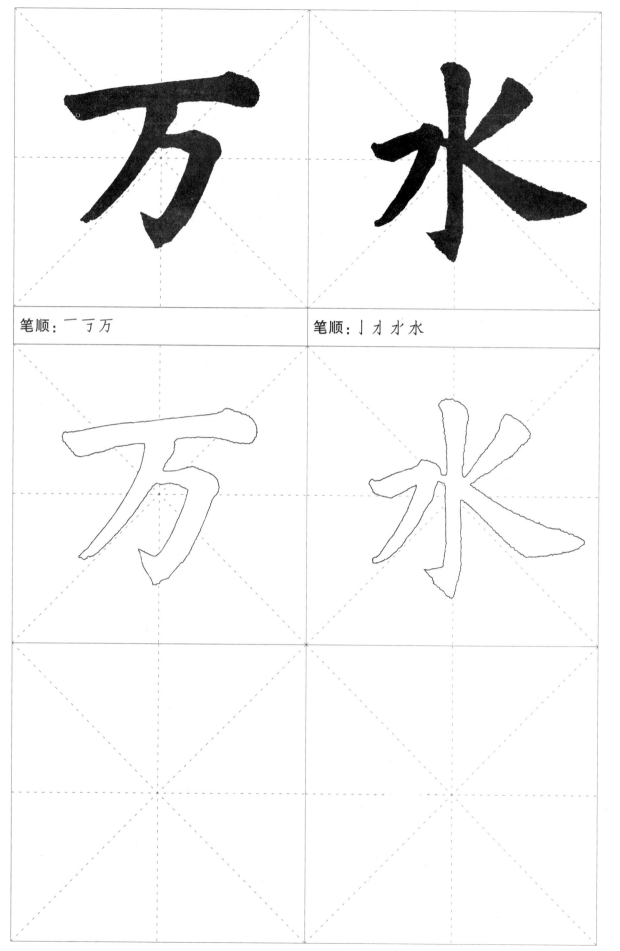

笔顺：一丁万

笔顺：亅扌才水

评分：

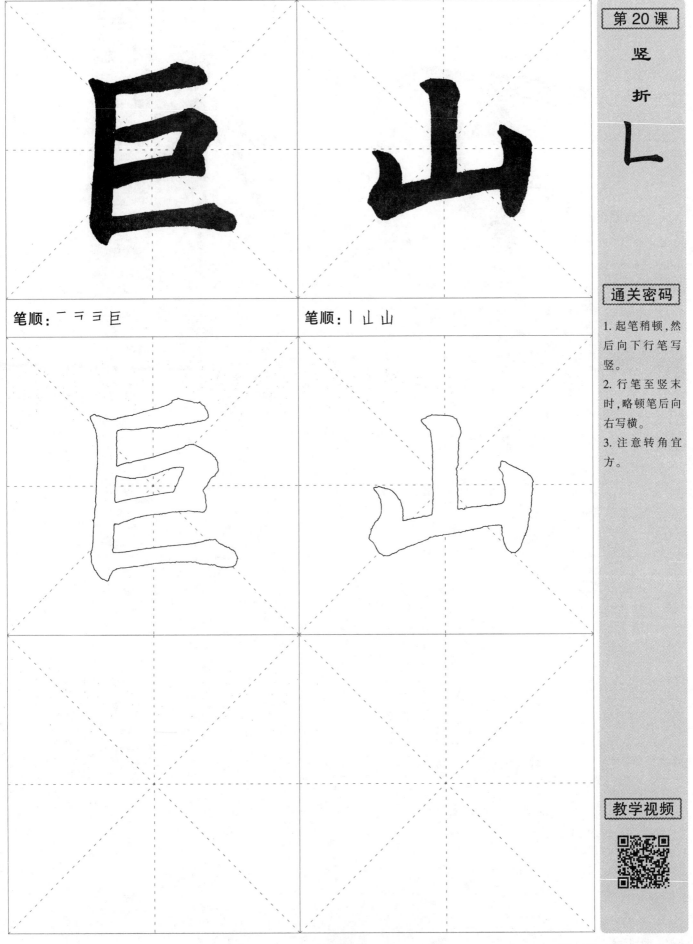

竖折

乚

笔顺：一 彐 彐 巨

笔顺：丨 屮 山

通关密码

1. 起笔稍顿，然后向下行笔写竖。

2. 行笔至竖末时，略顿笔后向右写横。

3. 注意转角宜方。

教学视频

26

评分：😦 😦 🙂 😄 😁

学习实践 2：入木三分

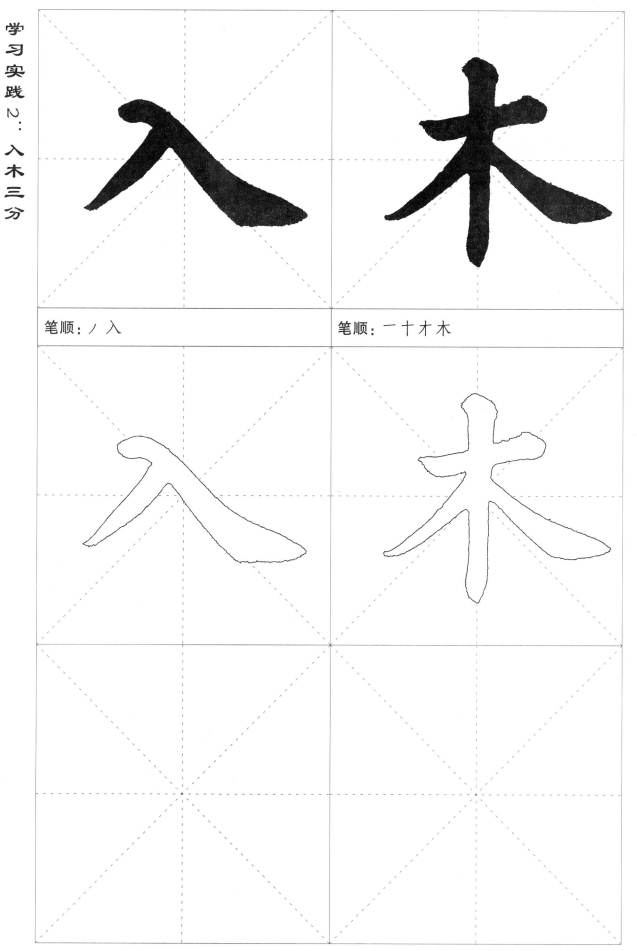

笔顺：丿入

笔顺：一十才木

评分：☹ ☹ ☺ ☺ ☺

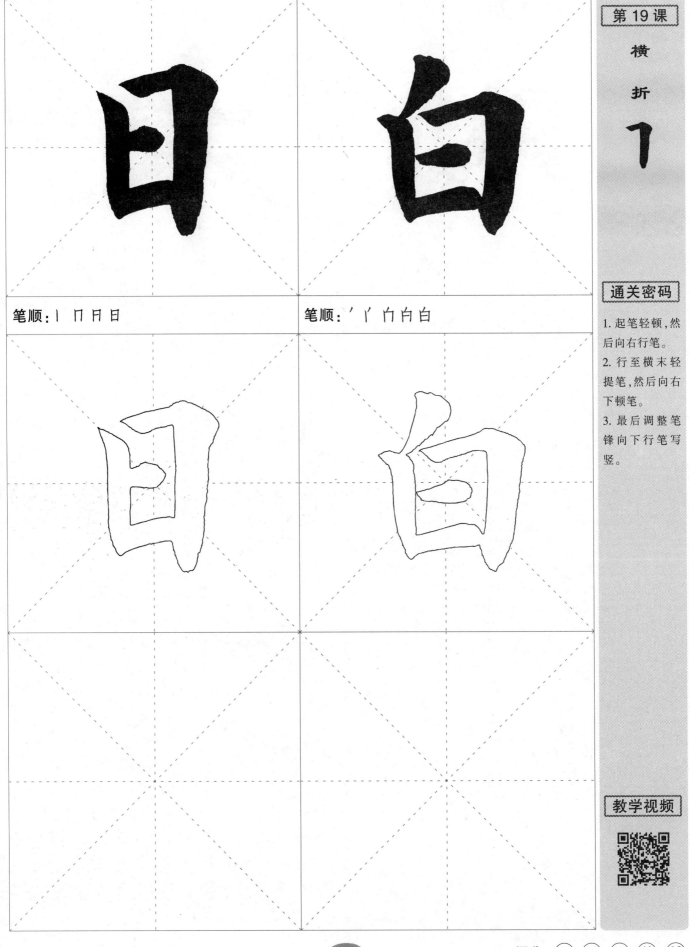

笔顺：丨冂冂日

笔顺：丿亻冇白白

第19课

横折

乛

通关密码

1. 起笔轻顿，然后向右行笔。

2. 行至横末轻提笔，然后向右下顿笔。

3. 最后调整笔锋向下行笔写竖。

教学视频

评分：

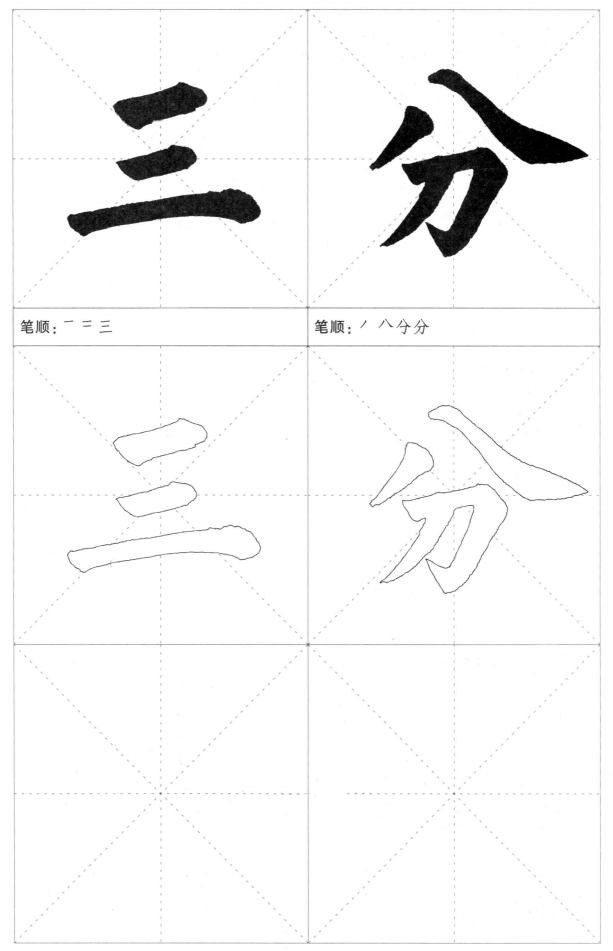

笔顺：一 二 三

笔顺：ノ 八 分 分

评分：

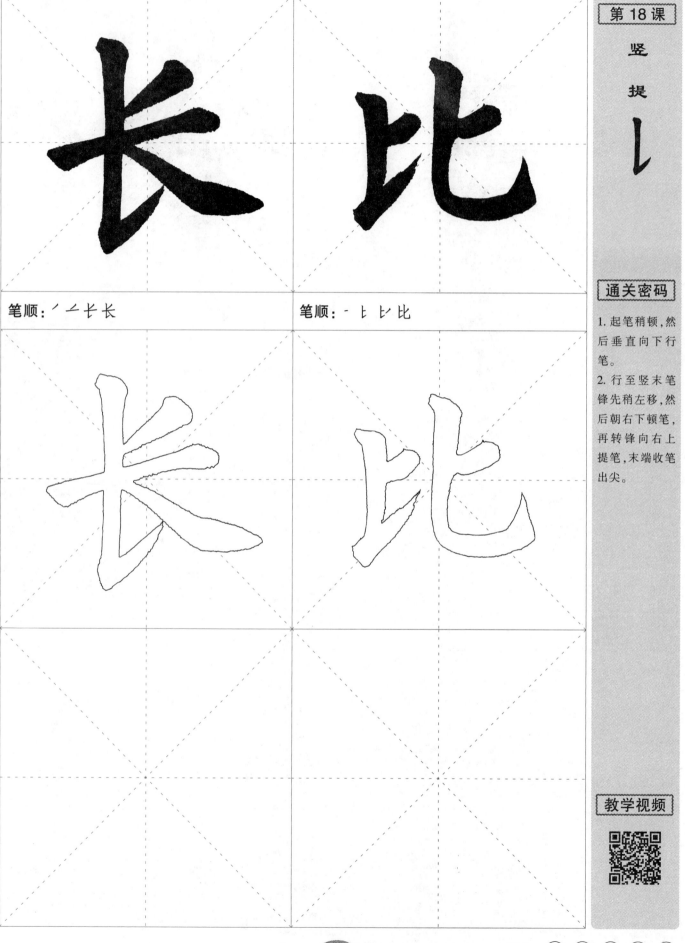

第18课

竖提 乚

笔顺：丿 ㇒ 长 长

笔顺：一 ㇏ 比 比

通关密码

1. 起笔稍顿，然后垂直向下行笔。

2. 行至竖末笔锋先稍左移，然后朝右下顿笔，再转锋向右上提笔，末端收笔出尖。

教学视频

评分：

拓展学习：认识主笔

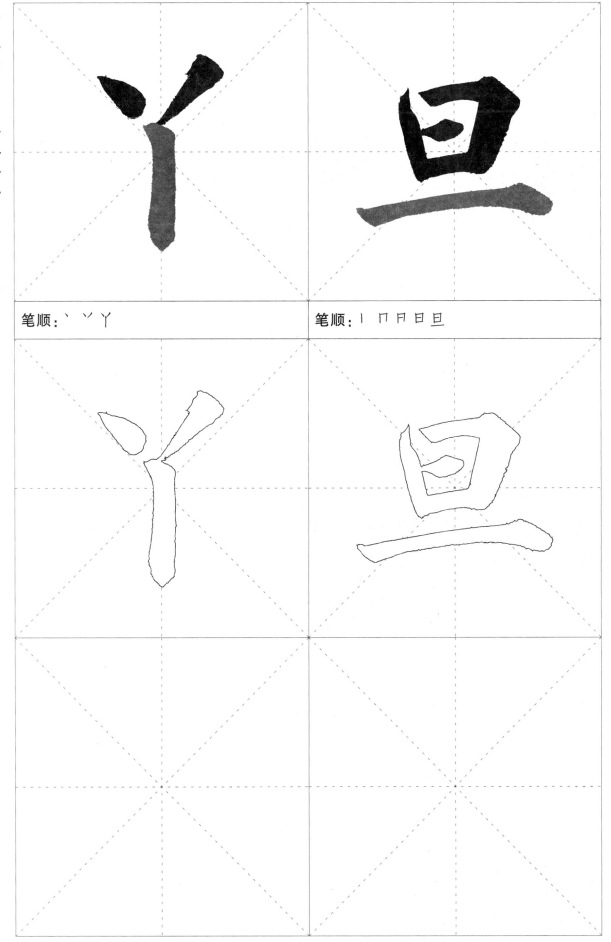

笔顺：丶丷丫

笔顺：丨冂冃日旦

评分：😫 ☹ 🙂 😄 😁

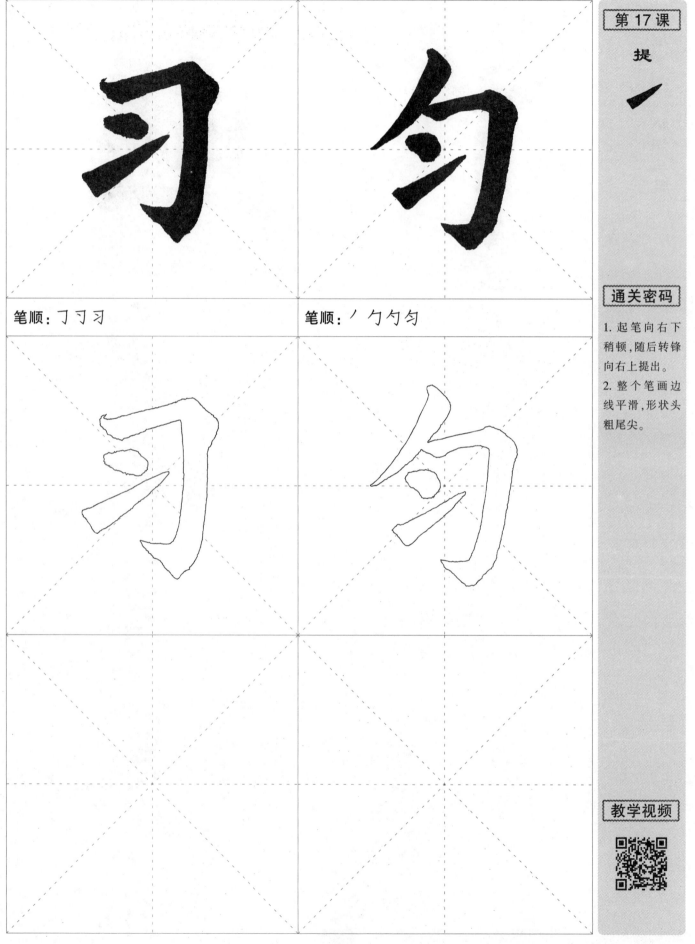

笔顺：フヲ习

笔顺：ノ勹勺勺

提 乀

通关密码

1. 起笔向右下稍顿，随后转锋向右上提出。
2. 整个笔画边线平滑，形状头粗尾尖。

教学视频

评分：